张敏鹿

楷书前出师表 ◎

上海书画出版社

序

中国书法历来有碑学和帖学之分。碑者以北地摩崖石刻为法乳，得雄大，尽壮伟，重气象，观全局，帖者以『二王』

一脉为正宗，致精微，追蕴致，见风神，重笔法。而千余年来，以帖学占上风，为庙堂所重。至晚清，起文字狱，士大夫

不敢问政治，埋首穷经于金石文字碑版考证，书法碑学遂兴，赵之谦为悍将，雄起于江南而名动京师。至南海康有为以政

治目的扬碑而抑帖，便又生碑学与帖学优劣之争。民国书法家泾渭分明，精于帖学者如沈尹默、白蕉、潘伯鹰，长于碑学

者如曾熙、李瑞清等等，各擅胜场，分道而扬镳。

当代和谐社会，不复有碑帖之争，书法家兼收并蓄，或融碑帖为一炉，雄强而精微，开拓新路，于是天下风起而云

从，真正专心一意写碑的作者倒反而少了，于是张君敏鹿为稀罕。

张君敏鹿，从沪上篆隶大家林仲兴先生游，学书三十余年，心无旁骛，从篆隶入而从碑楷出；既溯其源，则意韵自然

深厚，朴茂、沉雄、古拙、跌宕，极得六朝碑版气象。天下写碑书者曾经很多，写得像，写得有气象还不是最高明处。张

君敏鹿进得去，更贵在出得来，别具自我面貌，至为不易。七寸柔翰，其写来有刻凿之刚烈；尤以渴笔胜，虚灵而沉劲；

线条古拗峭折，锋芒灼灼，所谓『金石气』之强烈，虽赵之谦不能也。而文字、线条、行气各种处理，大小、长短、方

圆、曲直、疏密、枯润、虚实种种矛盾之制造，又种种矛盾之化解，都极见高明，作品波澜叠起而又整篇和谐浑融，叹为

惊奇。如此写碑书者，以我之浅陋，见之不多，以为可以横行海上矣。

然而张君敏鹿谦恭谨慎，温良随和，或谓书不如其人，我则以为，一笔不苟，沉雄其力，不炫外表，踏实务本，正敏

鹿君其书其人也。雄志固在，真气贵在内含，又何必形于外也。

值此张君敏鹿书《前出师表》即将付梓，欣然序之，不知所云。

戊子三月二十日　徐正濂于听天阁

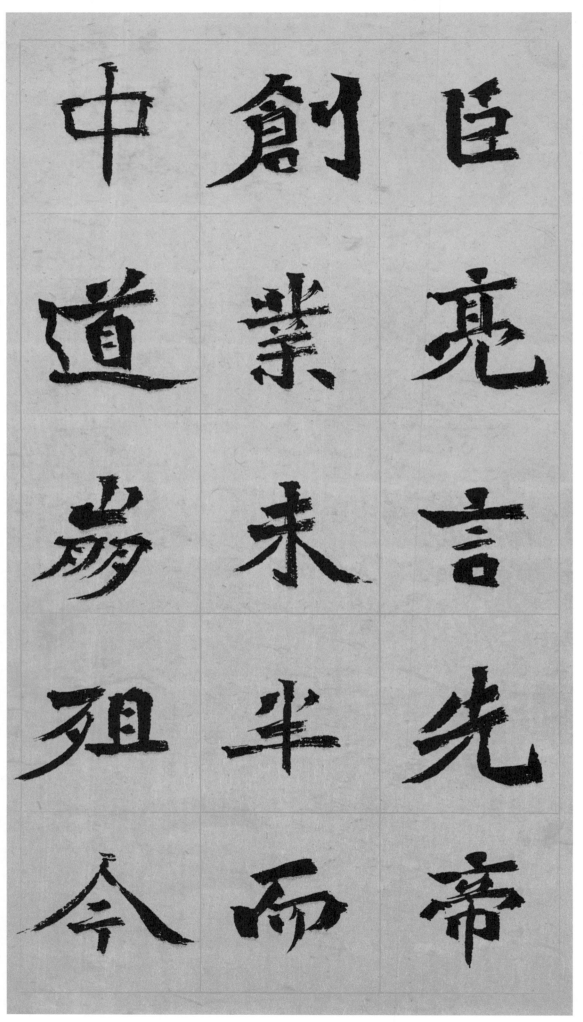

中　創　臣

道　業　亮

崩　未　言

殂　半　先

今　而　帝

危　州　天

急　疲　下

存　敝　三

亡　此　分

之　誠　益

秋

也

然

侍

衛

之

臣

不

懈

於

內

忠

志

之

士

忘身于

殊盖

遇追外

欲先者

报帝

之之

於陛下也　宜開張聖聽　以光先帝遺

誠　宜開張聖聽　以光先帝遺　于陛下也







 

 

於陛下也　誠

宜開張聖聽

以光先帝遺

于陛下也。诚　宜开张圣听，　以光先帝遗



6

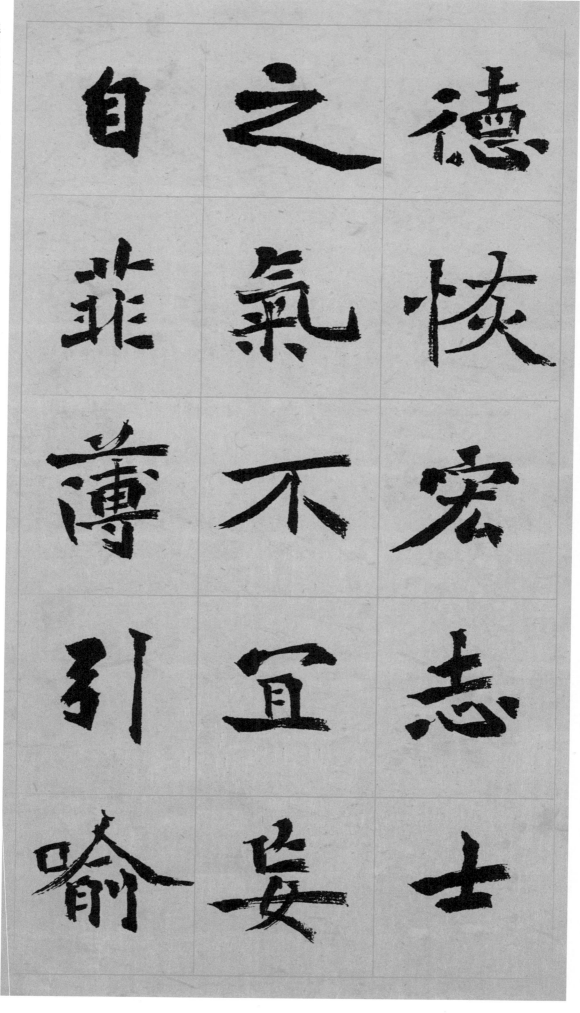

德 恢 宏 志 士

之 氣 不 宜 妄

自 菲 薄 引 喻

失
义
以
塞
忠

中
谏
之
路
也

府
中
俱

中
路
也

俱
宫

为

一体；陟罚臧否，不宜异同。若有作奸犯

一體陟罰臧

否不宜異同

若有作奸犯

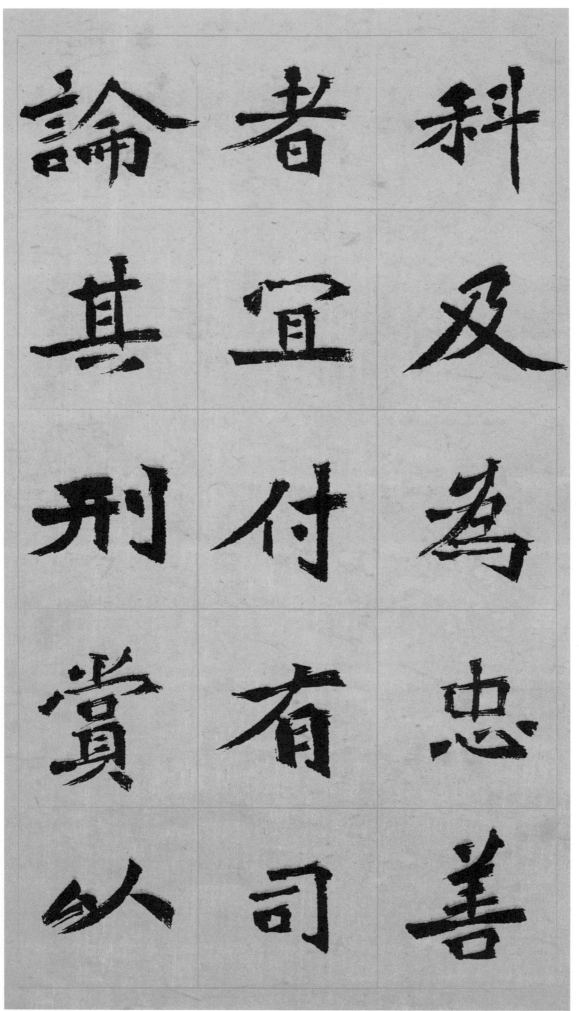

昭陛下平明之治不宜偏私使内外异

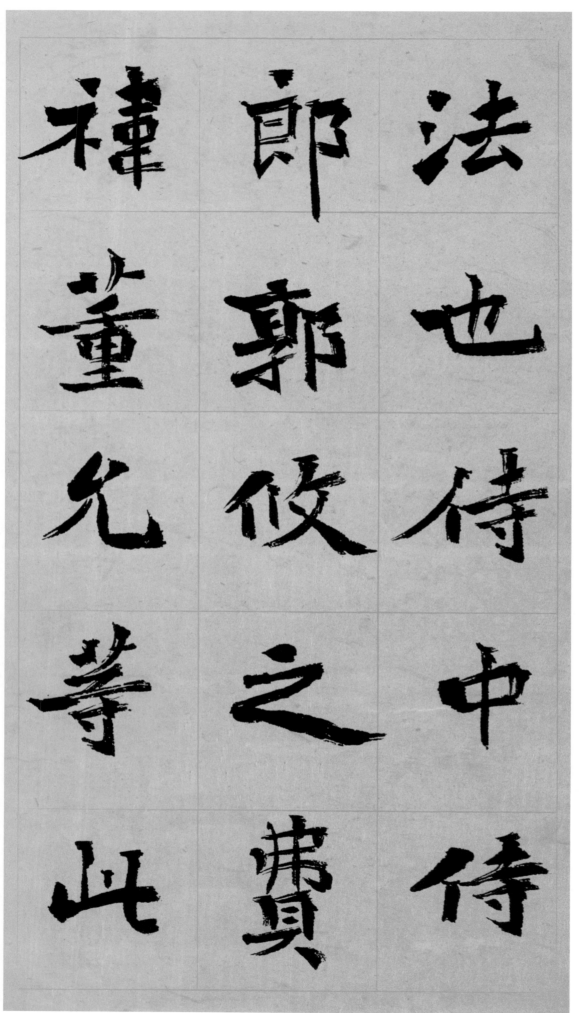

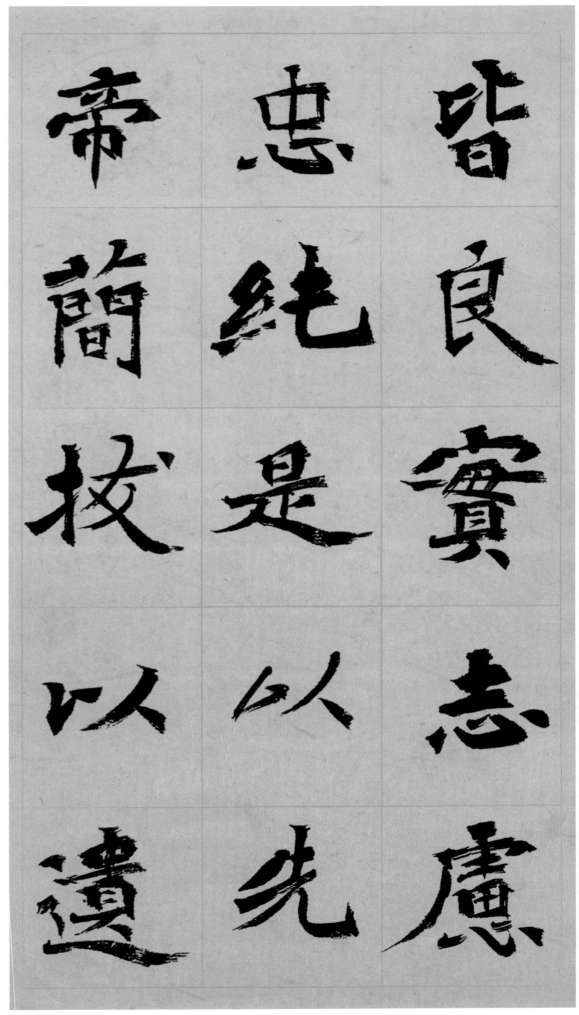

皆良实，志虑

忠纯，是以先

帝简拔以遗

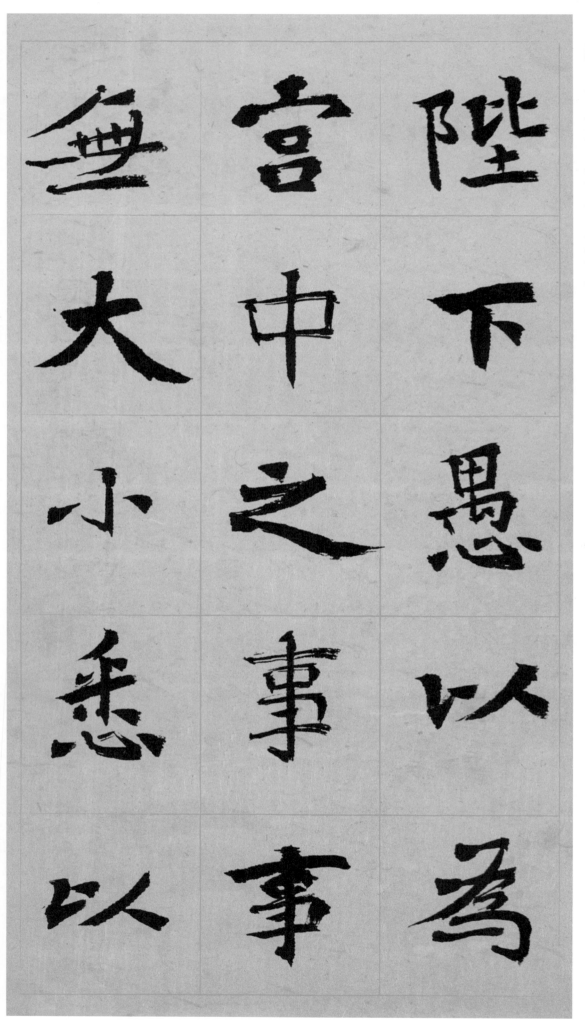

陛下。愚以为　官中之事，事　无大小，悉以

陛下　愚以　官中　之　事　事　以

言　之　事　悉

无　大　小　以

咨 之 然

後 施

行 必 能 裨 補

闕 漏 有 所 廣

益

将

军

向

宠

性

行

淑

均

晓

畅

军

事

试

用

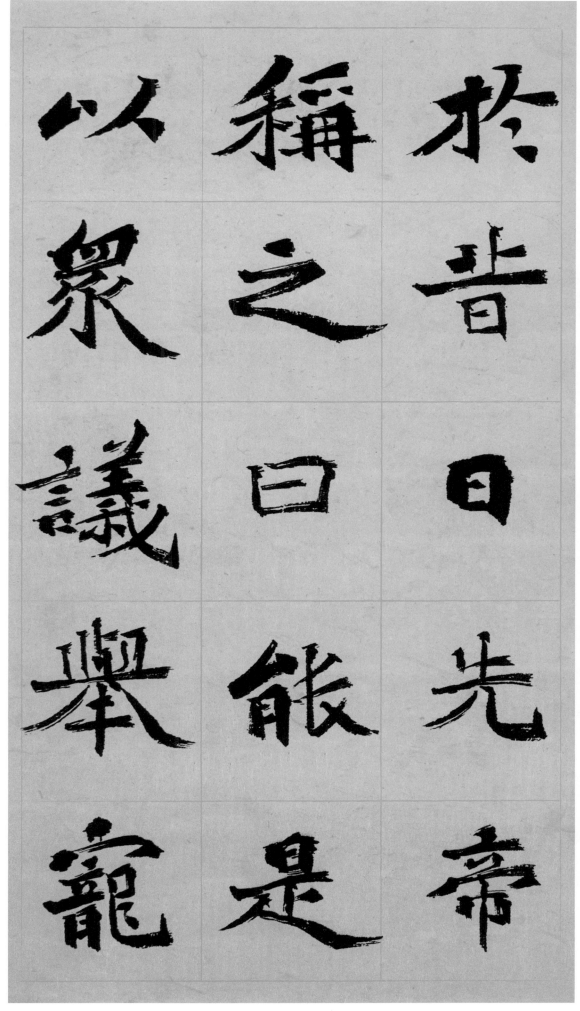

於昔日先帝

稱之曰能是

以眾議舉寵

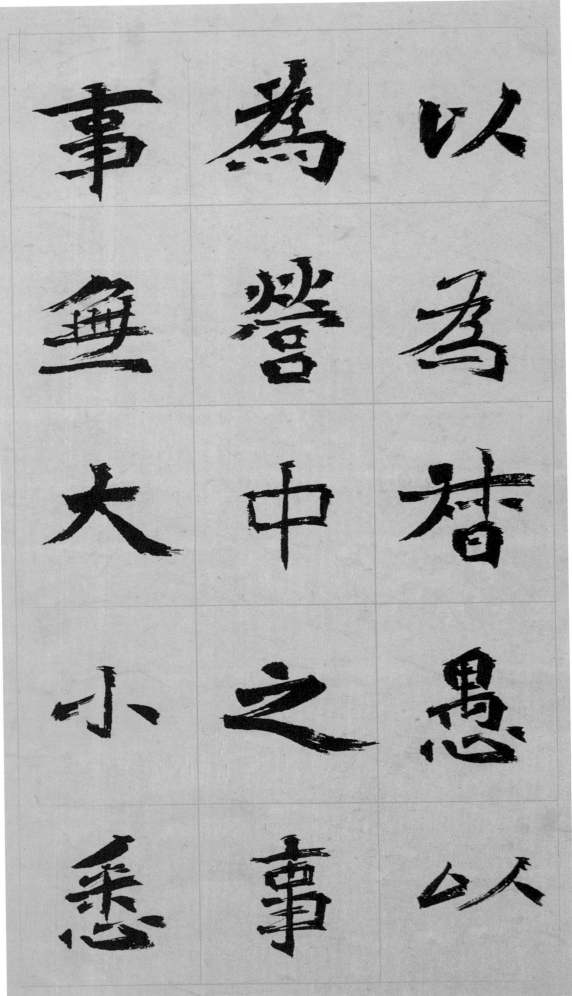

以

咨

之

必

能

使

行

陣

和

穆

優

劣

得

所

也

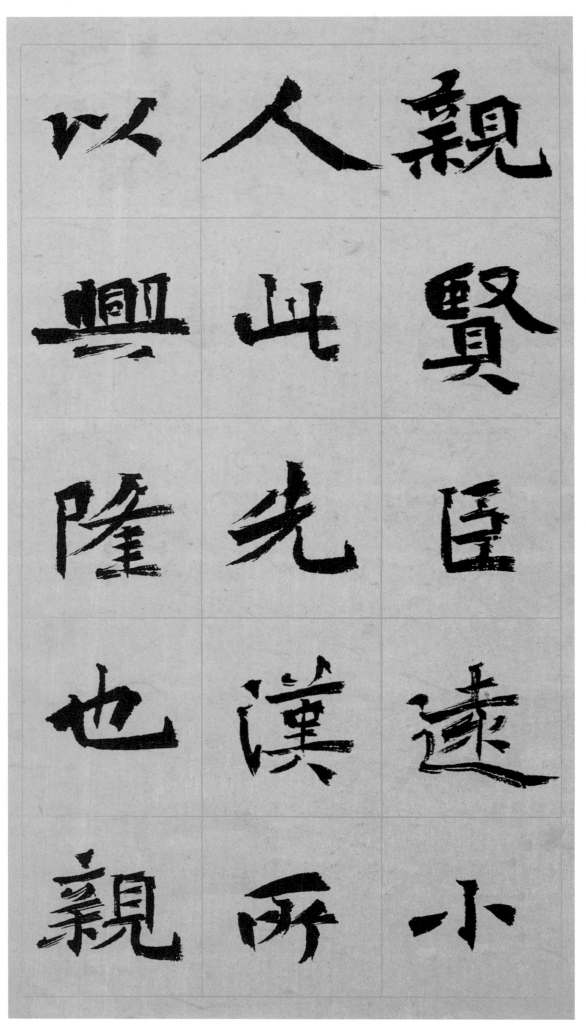

親賢臣，遠小人，此先漢所以興隆也；親

小此傾

人後頹

遠漢也

賢所先

臣以帝

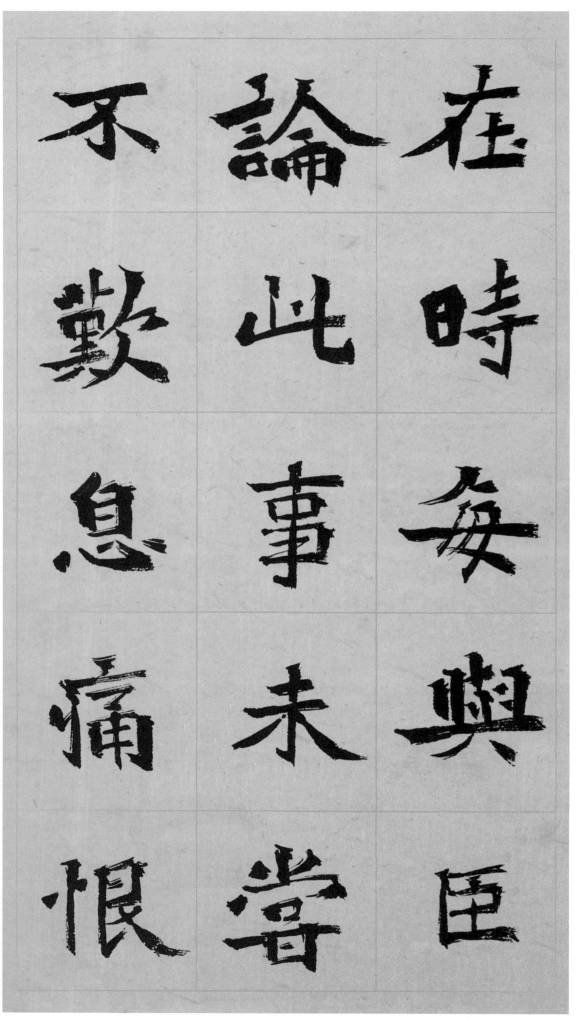

在时，每与臣论此事，未尝不叹息痛恨

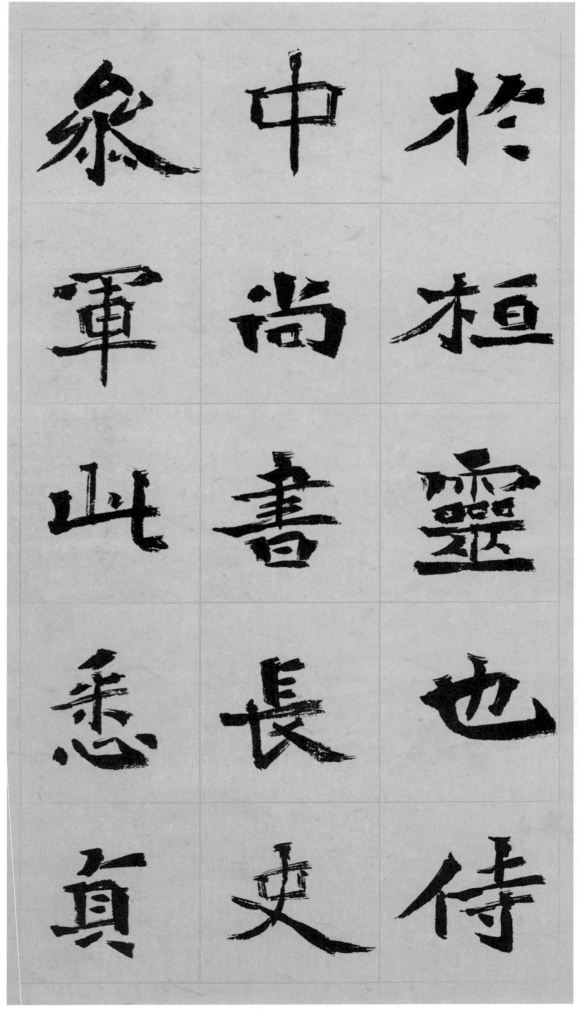

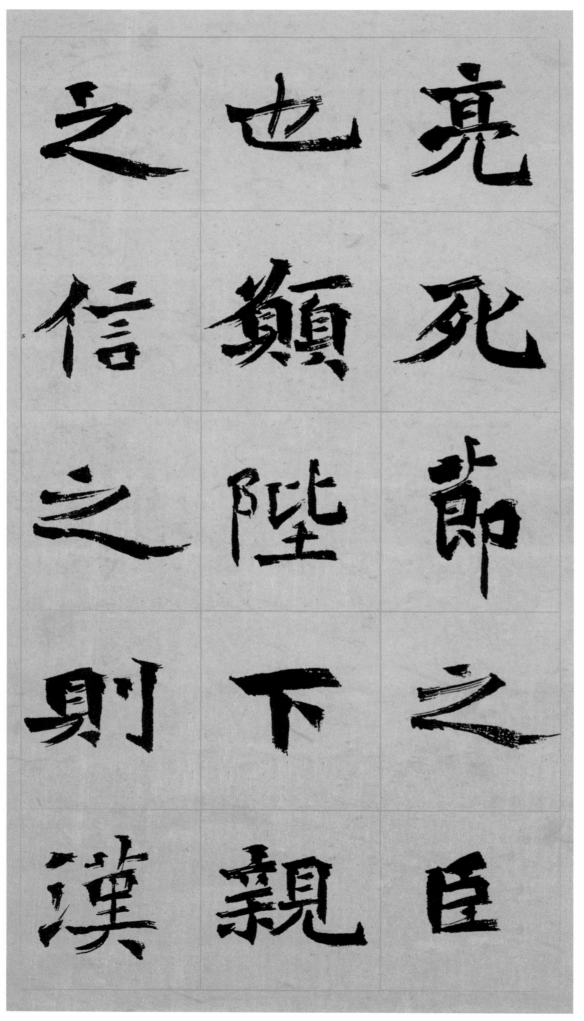

之　也　亮

信　頽　死

之　陛　節

則　下　之

漢　親　臣

室

之

隆

可

計

日

而

待

也

臣

本

布

衣

躬

耕

於南陽，苟全

性命於乱世，

不求聞達於

諸

侯

先

帝

不

以

臣

卑

鄙

猥

自

枉

屈

三

顧

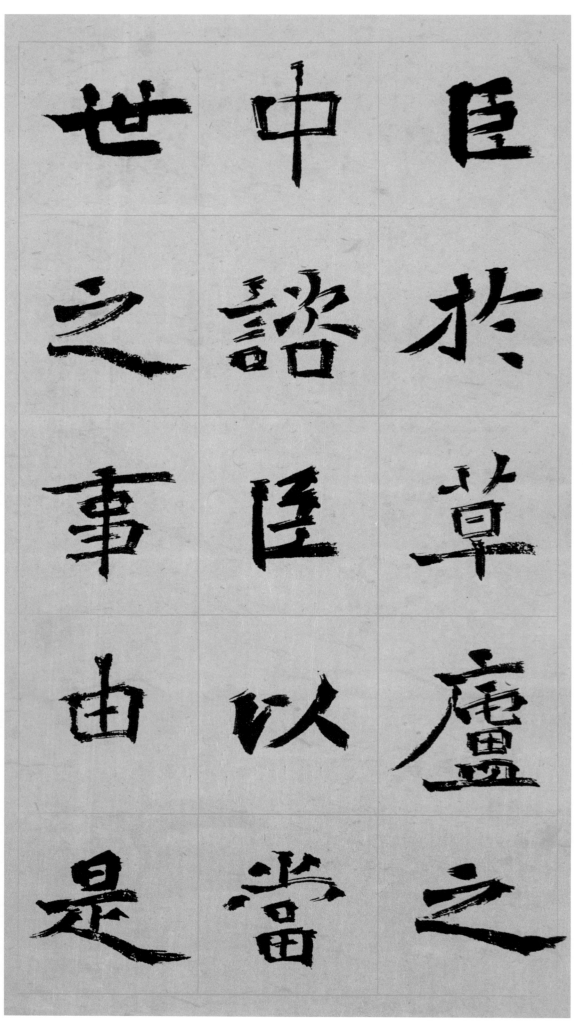

臣 於 草 廬 之

中 諮 臣 以 當

世 之 事 由 是

感激，遂许先 帝以驱驰。后 值倾覆，受任

感

激

遂

許

先

值

傾

覆

受

任

帝

以

驅

馳

後

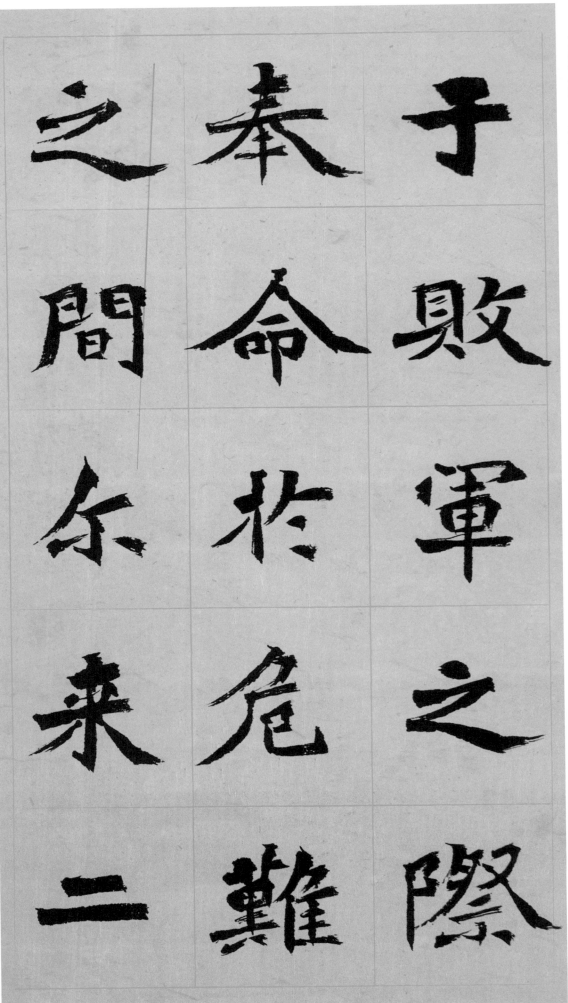

十有一年矣

先帝知

慎故临

寄谨臣

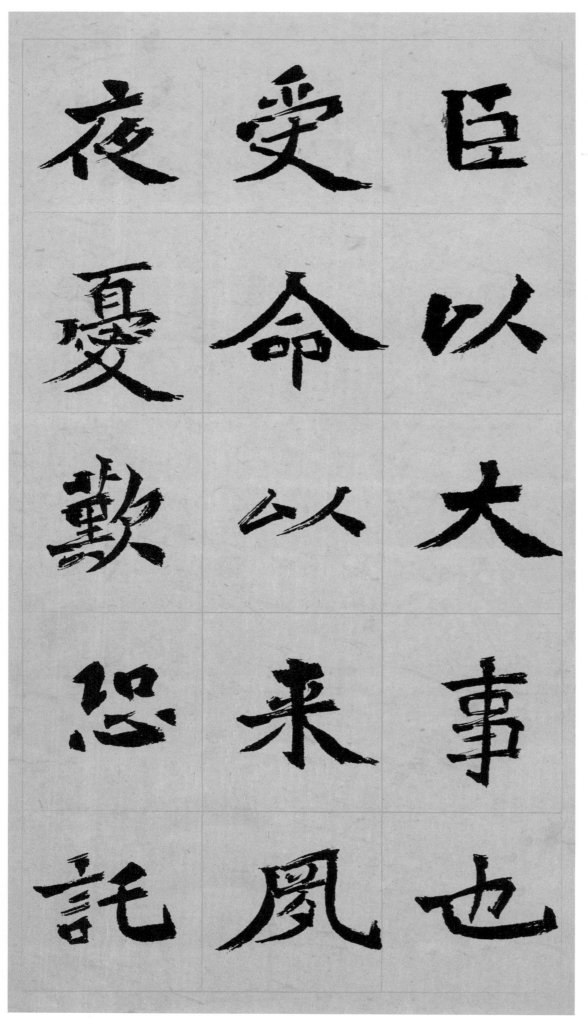

臣以
大事
也

受
命
以来
夙

夜
憂
歎
恐
託

付不

效以

伤

先帝

之

明

故

五月

渡

泸

深

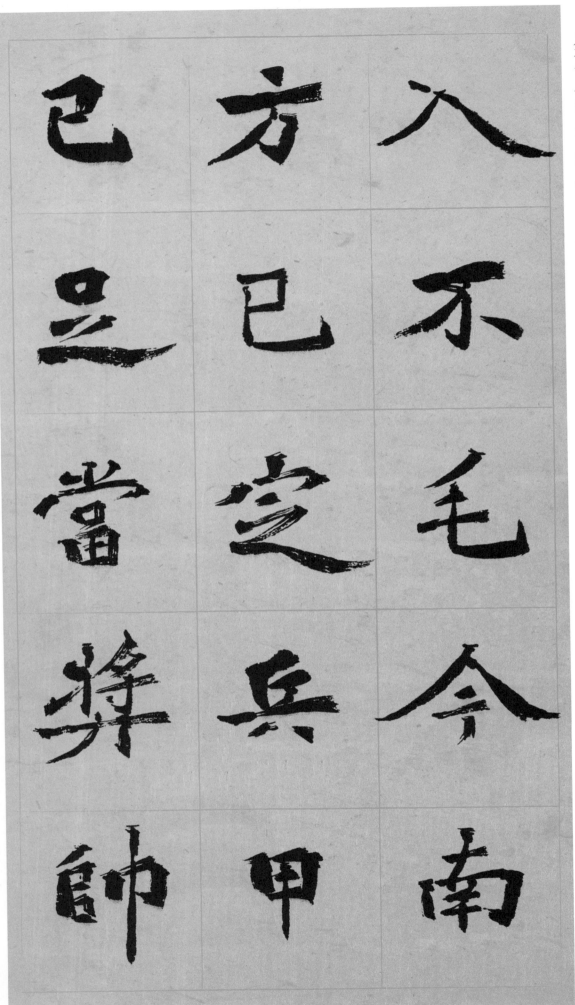

入不毛。今南　方已定，兵甲　已足，当奖帅

三军

北定中

攘原

軍

庶

北

定

中

除

竭

姦

驽

凶

駕

鈍

興

復漢室還於

舊都此匪

所以報先帝

而忠陛

斟職

酌分下

損也之

益至

進于

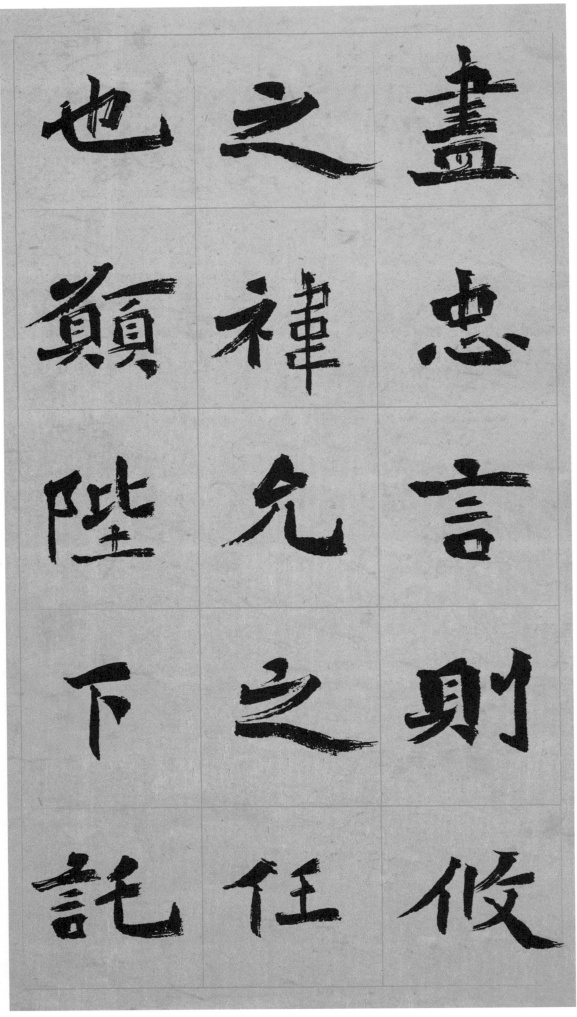

盡忠言，則攸

之、祎、允之任

也。愿陛下托

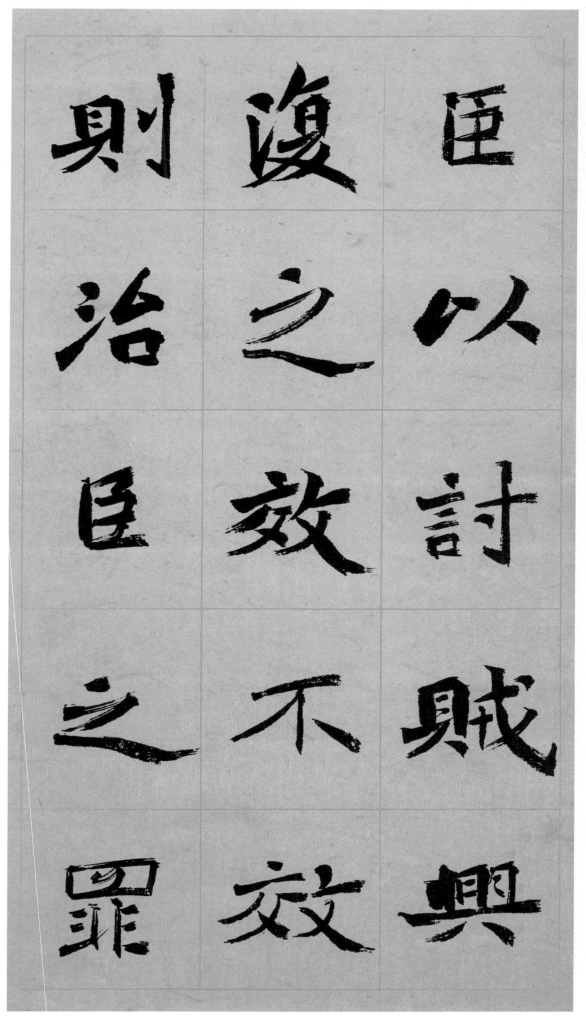

臣以

討賊

興復

之效

不效

則治

臣之

罪

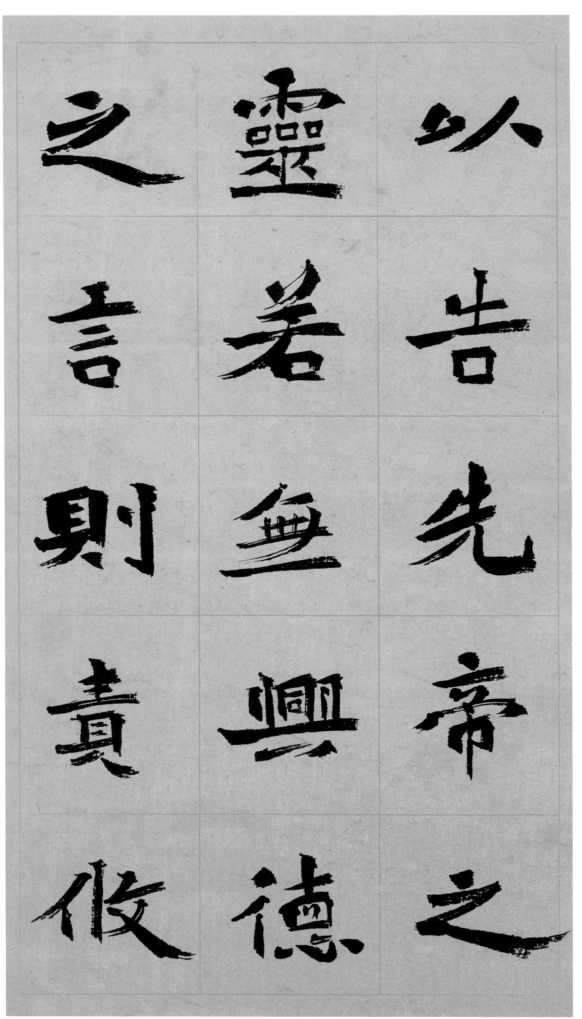

以

告

先

帝

之

靈

若

無

興

德

之

言

則

責

攸

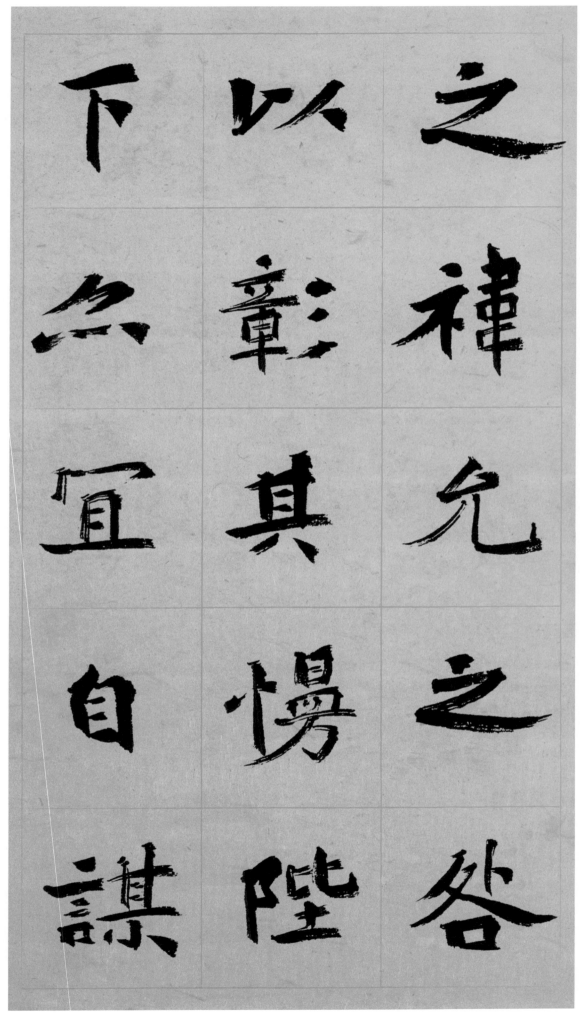

以人
咨
諏
善
道

察
納
人
言
深

追
先
帝
遺
詔

臣不胜受恩感激临表涕泣今当远

不

知

所

云

錄

諸

葛

亮

前

出

師

表

岁次戊子年春月张敏鹿于沪上

责任编辑　吴　瓯
技术编辑　钱勤毅
设计制作　杭州乾嘉文化艺术有限公司

图书在版编目（CIP）数据

张敏鹿楷书前出师表/张敏鹿书.—上海：上海书画出
版社，2008.7
　ISBN 978-7-80725-761-5

　Ⅰ. 张… Ⅱ. 张… Ⅲ. 楷书－法书－中国－现代　Ⅳ.
J292.28

　中国版本图书馆CIP数据核字（2008）第090650号

张敏鹿楷书前出师表　　　　　　　张敏鹿　书

⑨ **上海书画出版社** 出版发行

地址：上海市延安西路593号
邮编：200050
网址：www. duoyunxuan-sh.com
E-mail:shcpph@online.sh.cn

印刷：杭州富春电子印务有限公司
经销：各地新华书店
开本：787×1092　1/12
印张：4
印数：0,001-2,000
版次：2008年7月第1版　2008年7月第1次印刷
ISBN：978-7-80725-761-5
定价：23.00元